작은 아씨들
종이구관

박수현 지음

KB138181

경향BP

프롤로그

인형의 관절을 구체로 연결해서 움직이게 만든 구체관절인형은 인형을 움직이게
할 수 있어 아주 매력적입니다. 종이구관인형은 종이인형의 관절 부분을 연결할
수 있게 만든 것이에요.

종이인형과 구체관절인형만 알다가 맨 처음 종이구관인형을 접했을 때 무척
신선한 느낌을 받았어요. 그러면서 '구체관절인형은 고가인데, 종이구관인형으로
저렴하게 움직이는 인형을 가지고 놀 수 있겠구나.' 하는 생각에 감탄했어요.

종이구관인형은 종이라는 한계가 있기에 실제 구관인형에 비해서는 아쉬움이
있지만 저렴하고 간편하다는 것이 장점이에요.

이 책에는 명작동화 『작은 아씨들』의 주인공들을 모델로 한 종이구관인형을
소개했어요. 주인공인 메그, 조, 베스, 에이미, 그리고 이웃집 청년 로리의
몸체를 만드는 방법과 캐릭터들을 꾸미고 역할놀이를 할 수 있게 다양한 의상과
소품들을 담았어요. 옷을 입히고, 가발을 씌우고, 신발을 신기고, 장갑을 끼우며
재미있는 인형놀이를 즐길 수 있어요. 이야기의 배경이 되는 그림을 이용해
다양한 상황을 연출하며 놀 수도 있어요.

자, 이제 작은 아씨들과 함께 재미있는 이야기의 세계로 들어가 볼까요?

CONTENTS

작은 아씨들 상황별 코디

만들 때 TIP & 주의사항

1. 가위나 칼, 테이프를 사용할 때는 손을 다치지 않도록 항상 주의하세요. 나이가 어린 친구들은 혼자 하기 어려울 경우 어른의 도움을 받으세요.
2. 도안을 통째로 들고 자르지 말고 흰 배경이 보이도록 여유 있게 조각조각 하나씩 나눈 다음에 각각 세세하게 잘라 주는 게 좋아요.
3. 테두리 선을 자를 때는 검은 테두리선이 보이도록 자르는 게 더 좋아요.
4. 각 종이구관의 캐릭터 몸체 사이즈를 같게 해서 의상과 가발, 신발은 교체해서 착용할 수 있어요. 원하는 대로 코디를 즐겨 보세요.
5. 『작은 아씨들』책을 읽고 이야기에 맞는 상황극을 연출하면 더 재미있는 인형놀이를 즐길 수 있어요.
6. 가늘고 약한 목이나 손목, 발목 부분에 투명 테이프를 붙이면 더 오래 사용할 수 있어요.
7. 종이구관 몸체에 손코팅지를 붙여서 오리면 좀 더 오래 사용할 수 있어요.

옷 만드는 방법

고정띠는 딱풀로도 고정되지만 투명 테이프가 훨씬 편해요.
(투명 테이프 자를 때는 다치지 않도록 손조심하세요.)

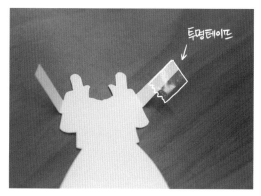

1. 투명 테이프를 고정띠 안쪽에 붙이세요.

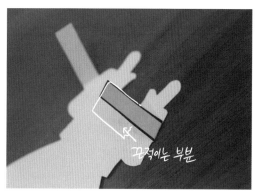

2. 고정띠를 안쪽으로 접어 주세요.

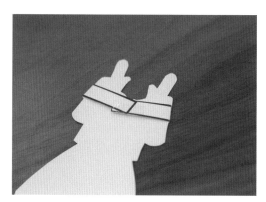

3. 반대쪽 고정띠도 접어 준 후 투명 테이프 반쪽을 접어 고정시켜 주세요.

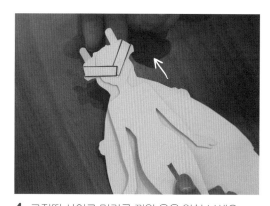

4. 고정띠 사이로 머리를 끼워 옷을 입혀 보세요.

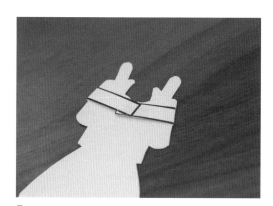

5. 어깨 고정띠를 접어 주세요.

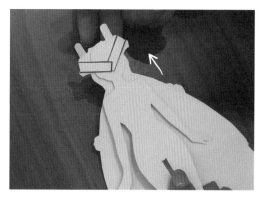

6. 인형 옷 입히기 완성이에요.

몸체 만드는 방법 1

★ 할핀 이용하기 ★
할핀은 문구점에서 구입할 수 있어요.

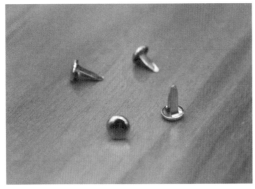

1. 할핀 소형 4개를 준비해 주세요.
(Head: 8mm, Leg: 10mm)

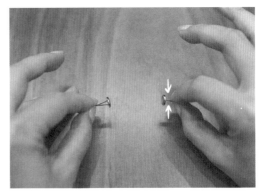

2. 다리 부분을 헤드 부분에 닿게 바짝 접어 주세요.

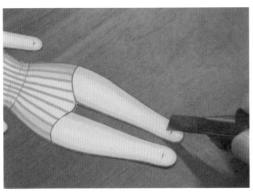

3. 정해진 위치에 십자(+) 혹은 일자(−)로 칼집을 내어 주세요. (칼질은 조심스럽게 해야 해요. 나이가 어린 친구들은 반드시 어른의 도움을 받으세요.)

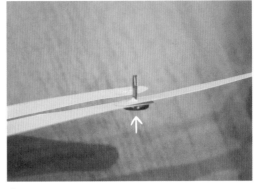

4. 할핀을 칼집 내 준 부분에 꽂아 주세요.

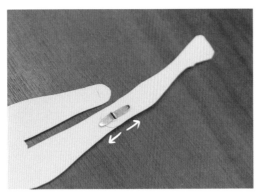

5. 할핀 다리 부분을 위 아래로 벌려 펼쳐 눌러 주세요.

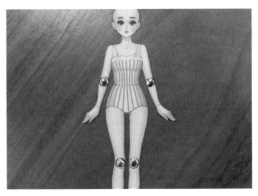

6. 팔꿈치와 무릎 부분을 모두 할핀으로 고정시켜 주세요.

몸체 만드는 방법 2

★ 낚싯줄 이용하기 ★

낚싯줄은 문구점에서 구입할 수 있어요.
연결 부분이 두드러지는 게 싫으면 투명 낚싯줄을 준비해 주세요.

1. 신축성 있는 낚싯줄을 준비해 주세요.

2. 뾰족한 송곳 등으로 연결 부분에 구멍을 뚫어 주세요.

3. 낚싯줄로 각 해당 부분을 엮어 주세요.

4. 앞뒤로 분리되지 않게 매듭을 묶어 주세요.

5. 묶은 부분이 풀리지 않게 본드로 조심스레 고정시키거나 라이터로 지져 주세요. (나이가 어린 친구들은 반드시 어른의 도움을 받으세요.)

6. 팔꿈치와 무릎 네 부분을 연결하면 완성이에요.

신발 만드는 방법

1. 신발을 반으로 접어 주세요.

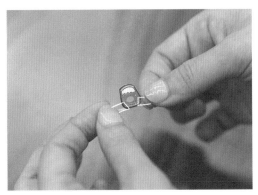

2. 아래쪽 1/3 부분만 투명 테이프로 붙여 주세요.

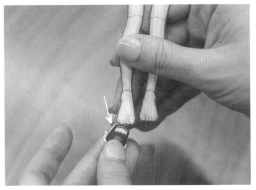

3. 신발을 옆으로 기울인 후 발을 사선으로 기울여 끼워 주세요.

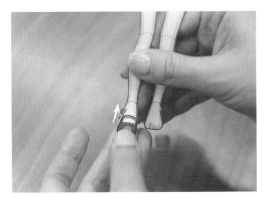

4. 쓰윽 위로 올려 신겨 주세요. (테이프를 신발 전체에 붙이면 신길 수가 없어요.)

장갑 만드는 방법

1. 장갑을 반으로 접은 후 1/3 부분만 투명 테이프로 붙여 주세요.

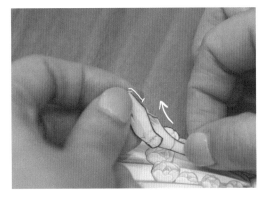

2. 옆쪽으로 기울여서 장갑을 끼워 주세요.

얼굴 바꾸는 방법

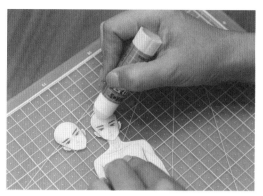

1. 바꿀 얼굴을 준비하고 기존 얼굴 위에 딱풀을 골고루 칠해 주세요.

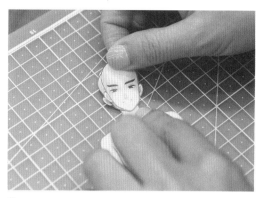

2. 턱 끝에 맞춰 바꿀 얼굴을 맞춰 주세요.

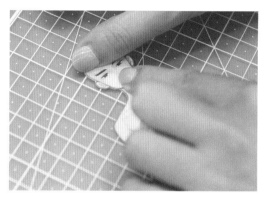

3. 떨어진 부분 없이 꼼꼼하게 붙여 주세요.

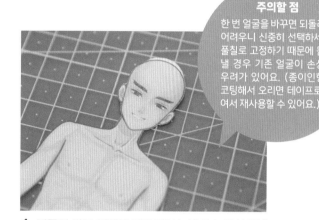

4. 딱풀이 마를 때까지 기다리면 뉴페이스 완성이에요.

주의할 점
한 번 얼굴을 바꾸면 되돌리기 어려우니 신중히 선택하세요. 풀칠로 고정하기 때문에 뜯어낼 경우 기존 얼굴이 손상될 우려가 있어요. (종이인형을 코팅해서 오리면 테이프로 붙여서 재사용할 수 있어요.)

보관 방법

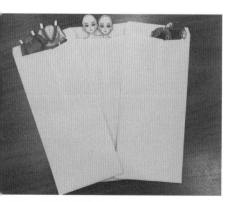

• 편지 봉투를 활용해 나눠 담으세요. 각각 봉투에 이름을 써서 구분할 수 있어요. (단, 큰 드레스는 담기지 않는 단점이 있어요.)

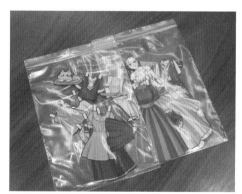

2. 비닐 팩에 나눠 보관할 수 있어요

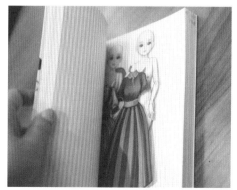

3. 옛날 방식대로 책 사이에 꽂아 보관할 수 있어요.

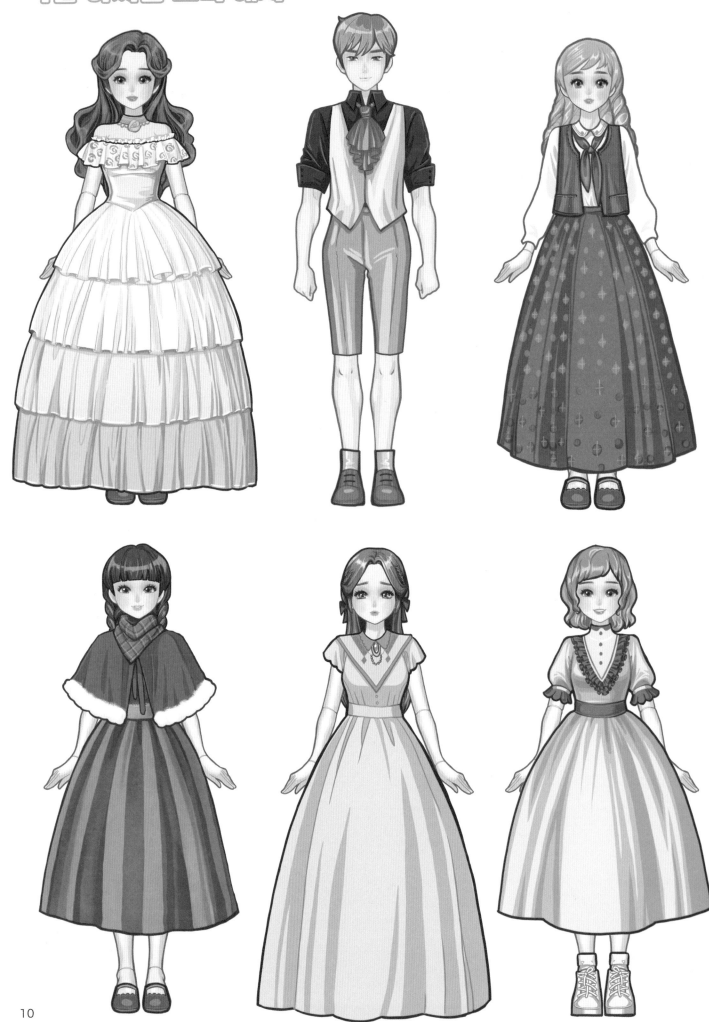

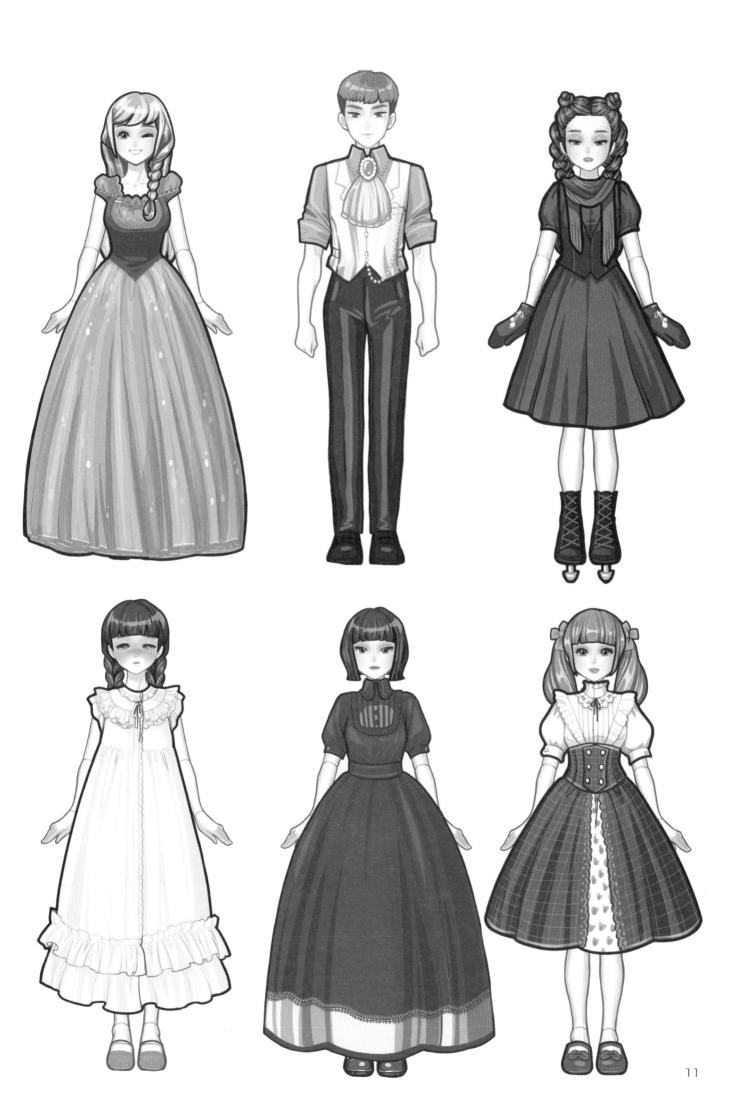

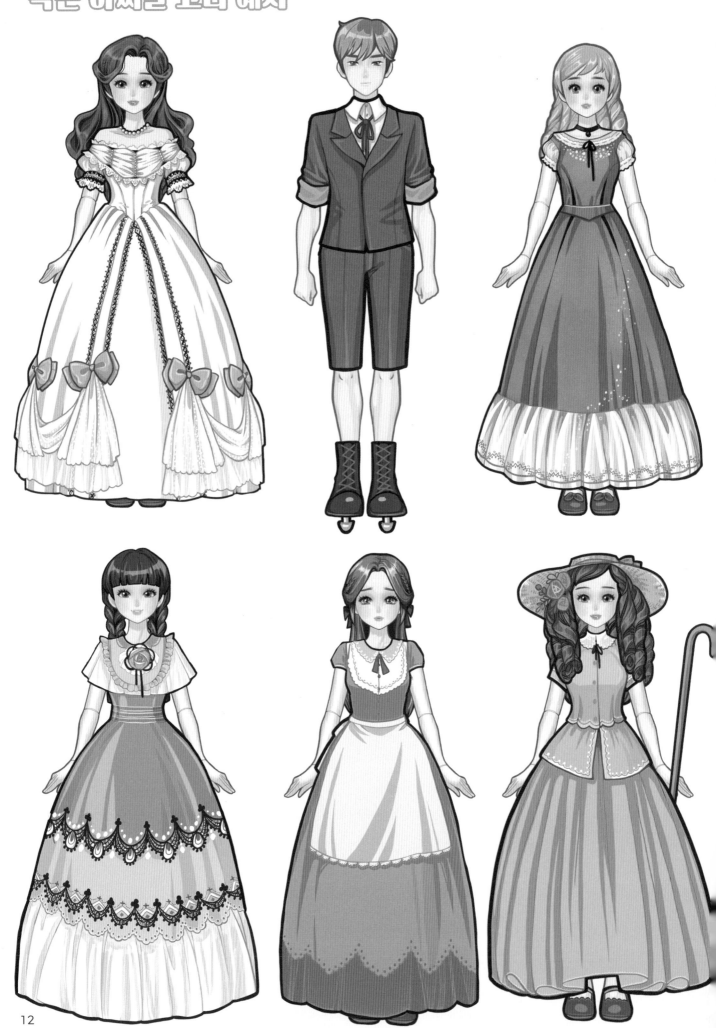

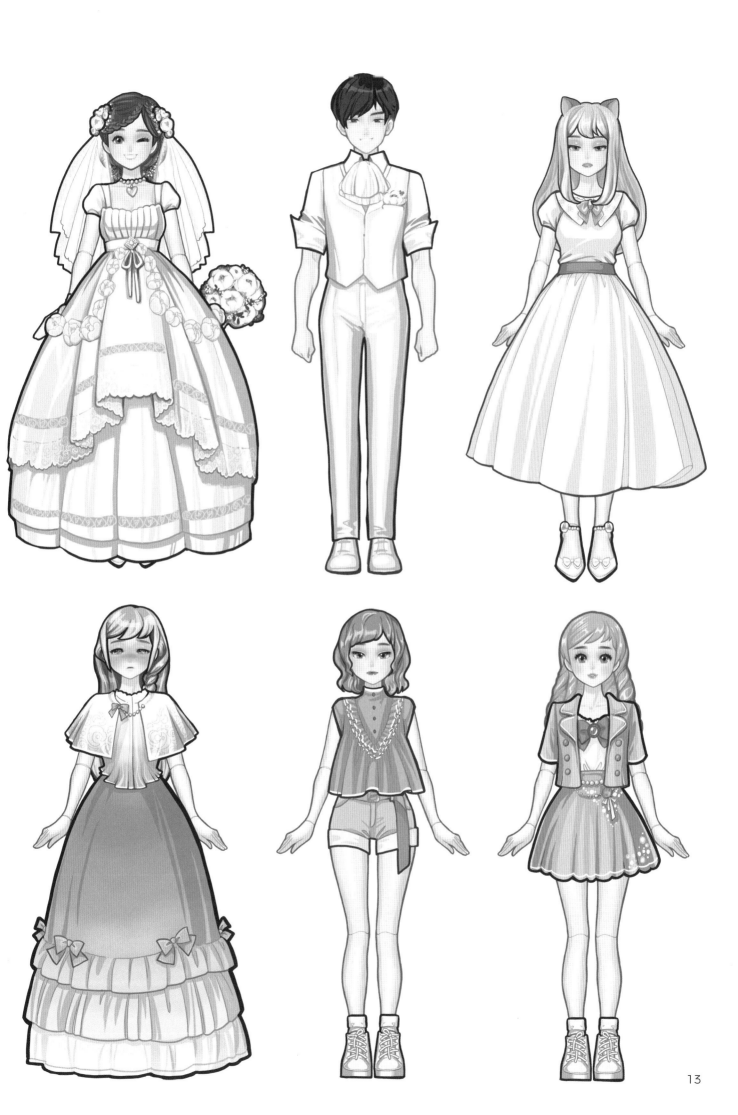

등장인물 소개

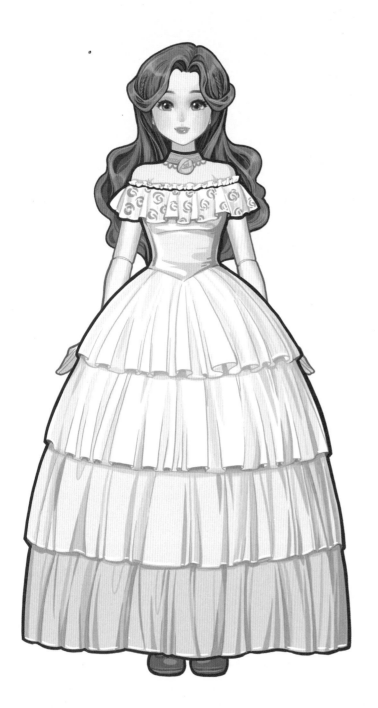

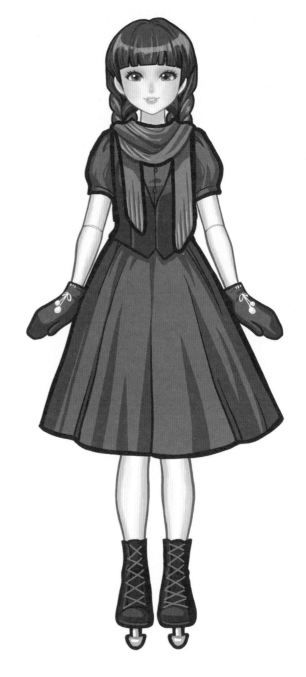

❧ 메그(마가렛) ❧

마치가문의 네 자매 중 큰딸이에요. 투명한 백옥 피부, 커다란 눈, 숱이 많은 갈색 머리카락을 지녔어요. 허영기가 있고 멋 부리기를 좋아하지만, 가정교사 일을 하며 집안 살림을 도울 정도로 책임의식이 있고 성격이 차분해서 엄마가 없는 동안에 동생들을 잘 돌봐요.

❧ 조(조세핀) ❧

마치가문의 네 자매 중 둘째 딸이에요. 긴 갈색머리, 날씬한 팔다리, 호리호리한 몸매를 지녔어요. 끈기가 있고 뭐든 그 자리에서 해결해야 직성이 풀리는 적극적인 성격이에요. 돌아다니기 좋아하는 장난기 많은 말괄량이지만, 책을 좋아하고 생각이 깊으며 작가의 꿈을 가졌어요.

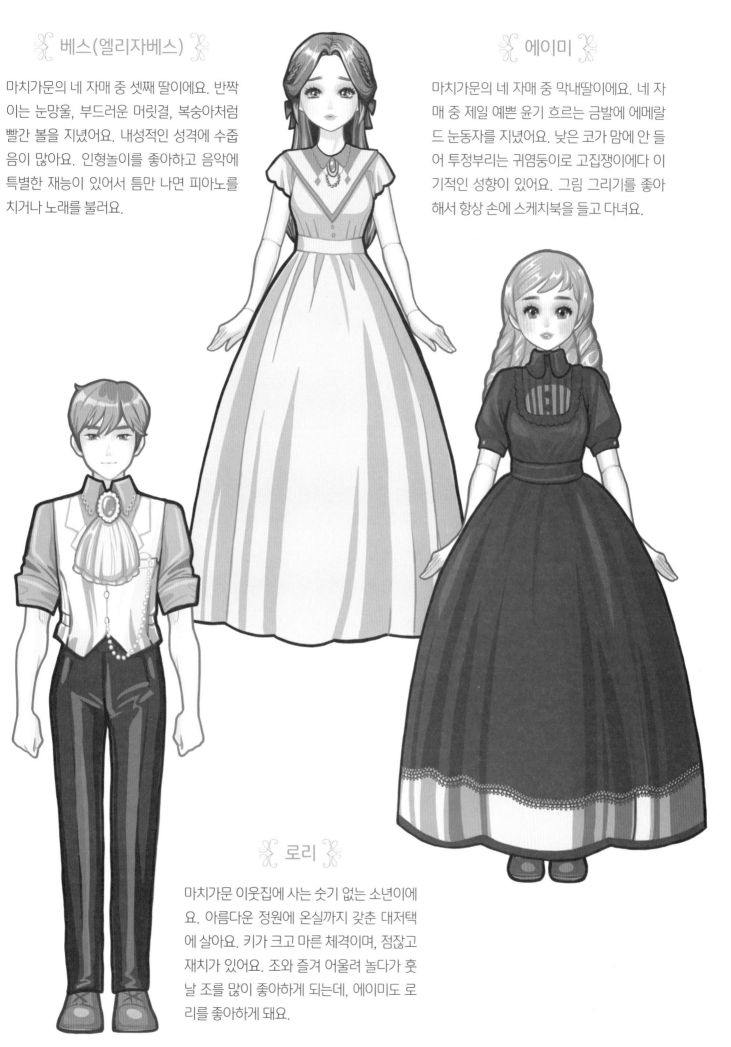

베스(엘리자베스)

마치가문의 네 자매 중 셋째 딸이에요. 반짝이는 눈망울, 부드러운 머릿결, 복숭아처럼 빨간 볼을 지녔어요. 내성적인 성격에 수줍음이 많아요. 인형놀이를 좋아하고 음악에 특별한 재능이 있어서 틈만 나면 피아노를 치거나 노래를 불러요.

에이미

마치가문의 네 자매 중 막내딸이에요. 네 자매 중 제일 예쁜 윤기 흐르는 금발에 에메랄드 눈동자를 지녔어요. 낮은 코가 맘에 안 들어 투정부리는 귀염둥이로 고집쟁이에다 이기적인 성향이 있어요. 그림 그리기를 좋아해서 항상 손에 스케치북을 들고 다녀요.

로리

마치가문 이웃집에 사는 숫기 없는 소년이에요. 아름다운 정원에 온실까지 갖춘 대저택에 살아요. 키가 크고 마른 체격이며, 점잖고 재치가 있어요. 조와 즐겨 어울려 놀다가 훗날 조를 많이 좋아하게 되는데, 에이미도 로리를 좋아하게 돼요.

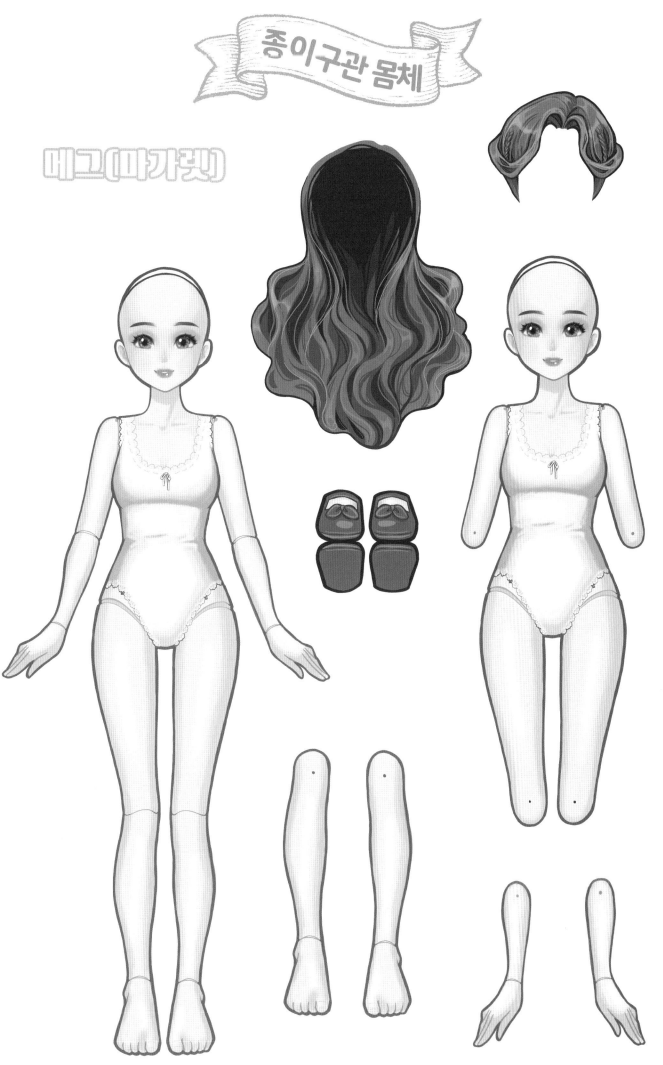

종이구관 몸체

메그(마가렛)

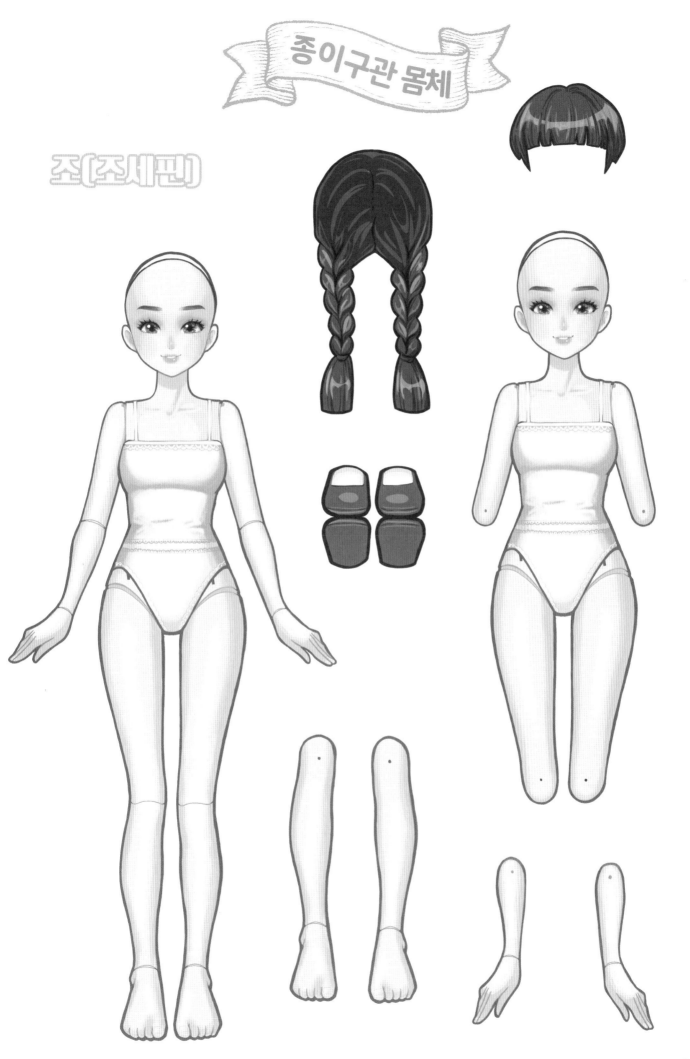

종이구관 몸체

쪼(조세핀)

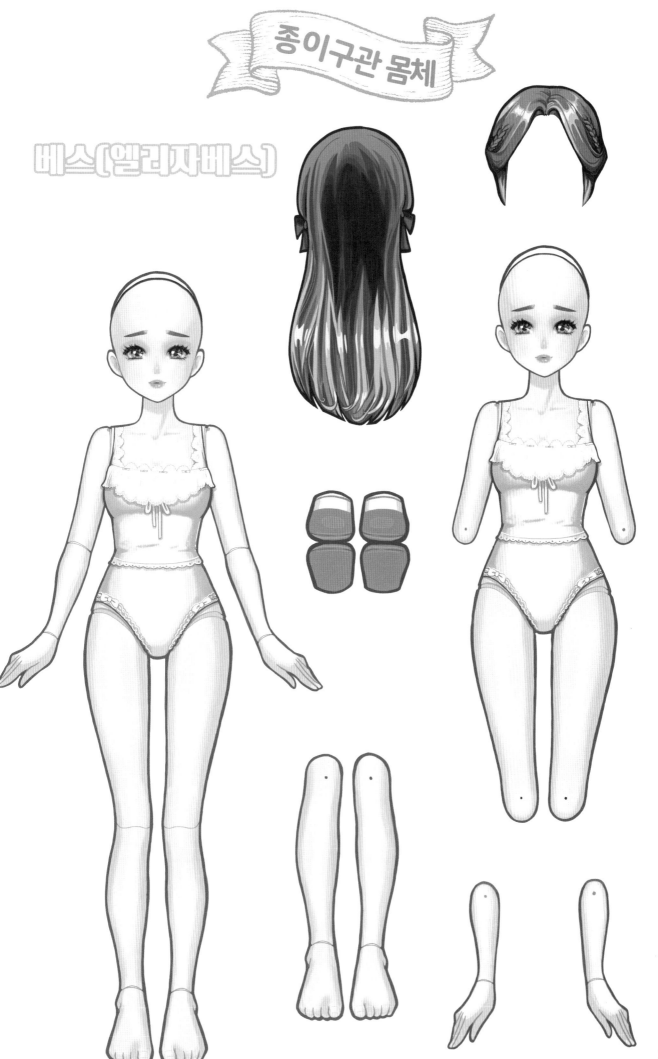

종이구관 몸체

베스(엘리자베스)

종이구관 몸체

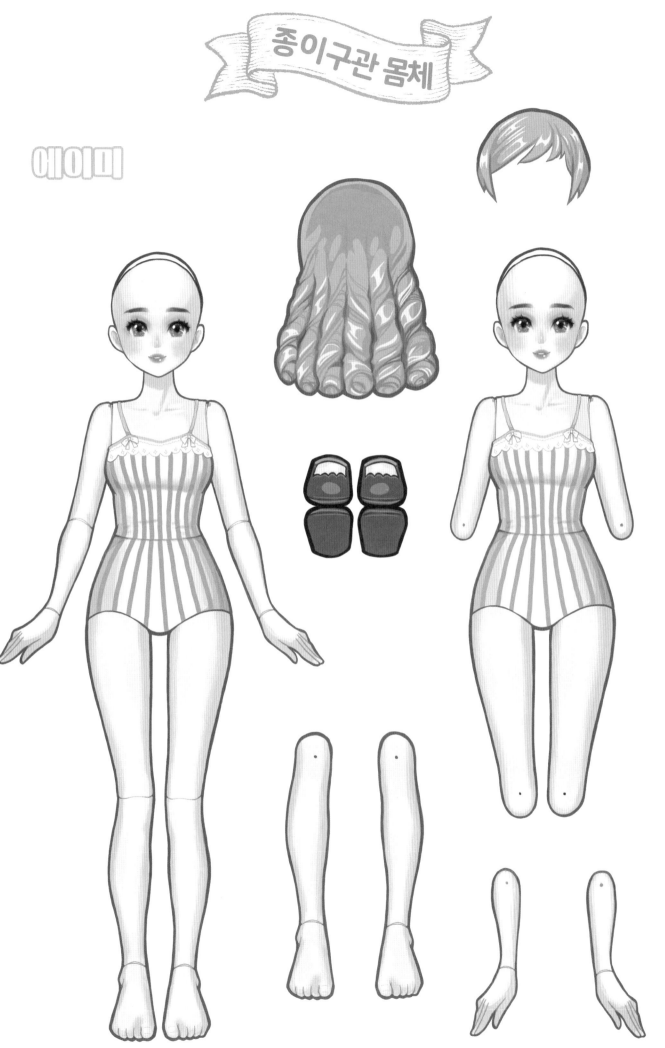

종이구관 몸체

에이미

23

종이구관 몸체

로리

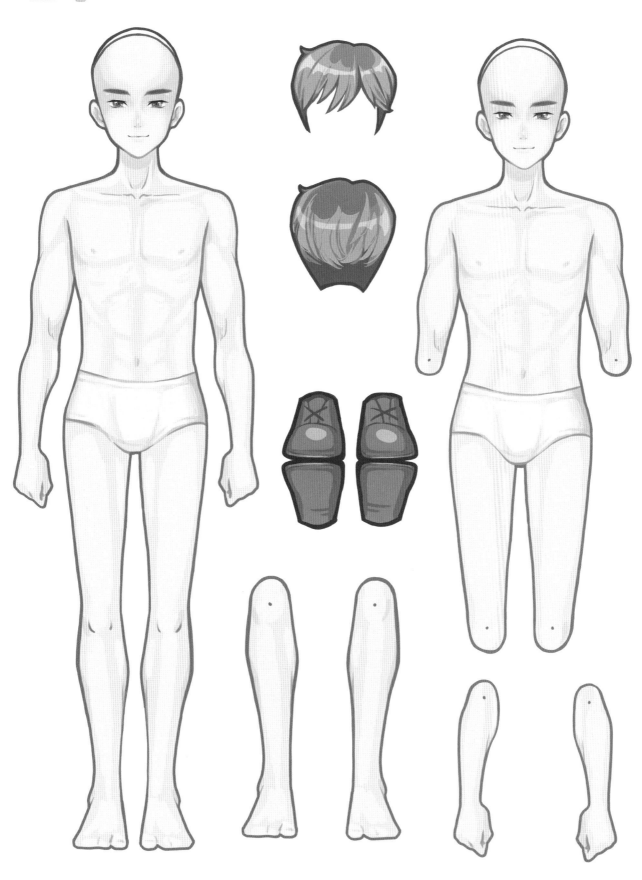

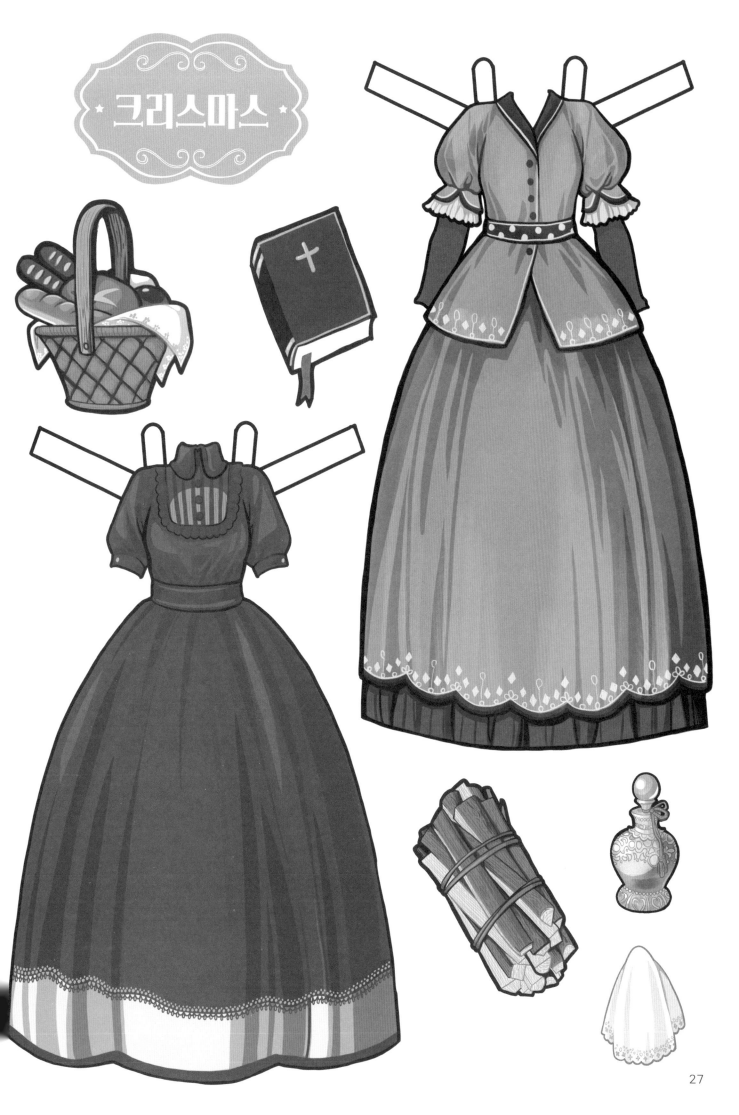

크리스마스

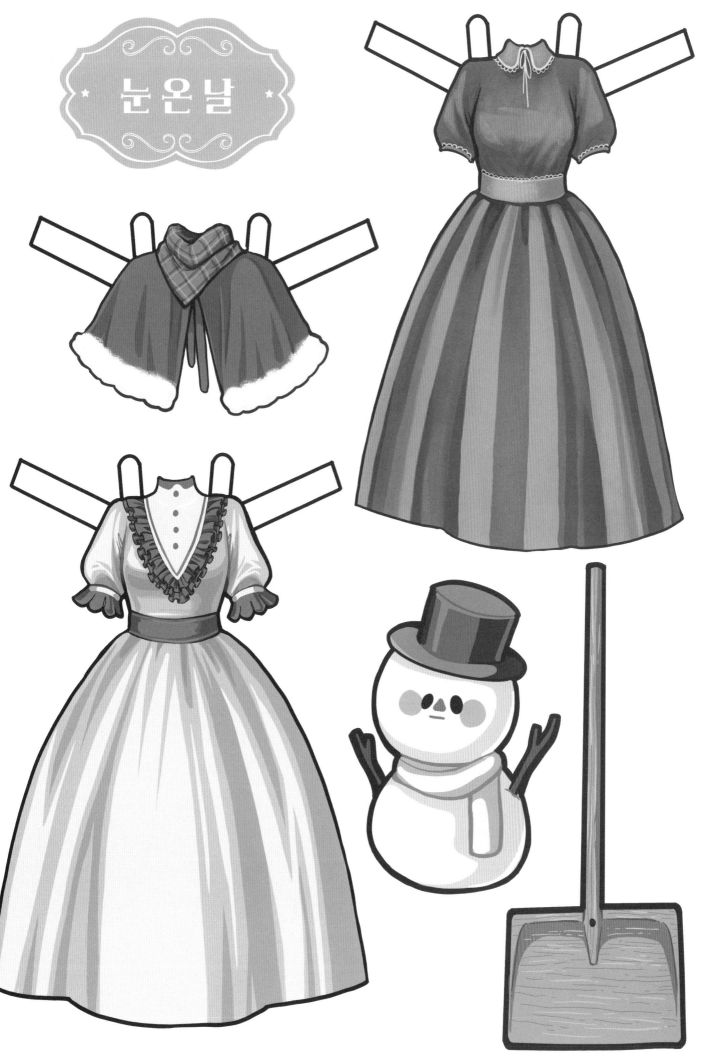

눈 온 날

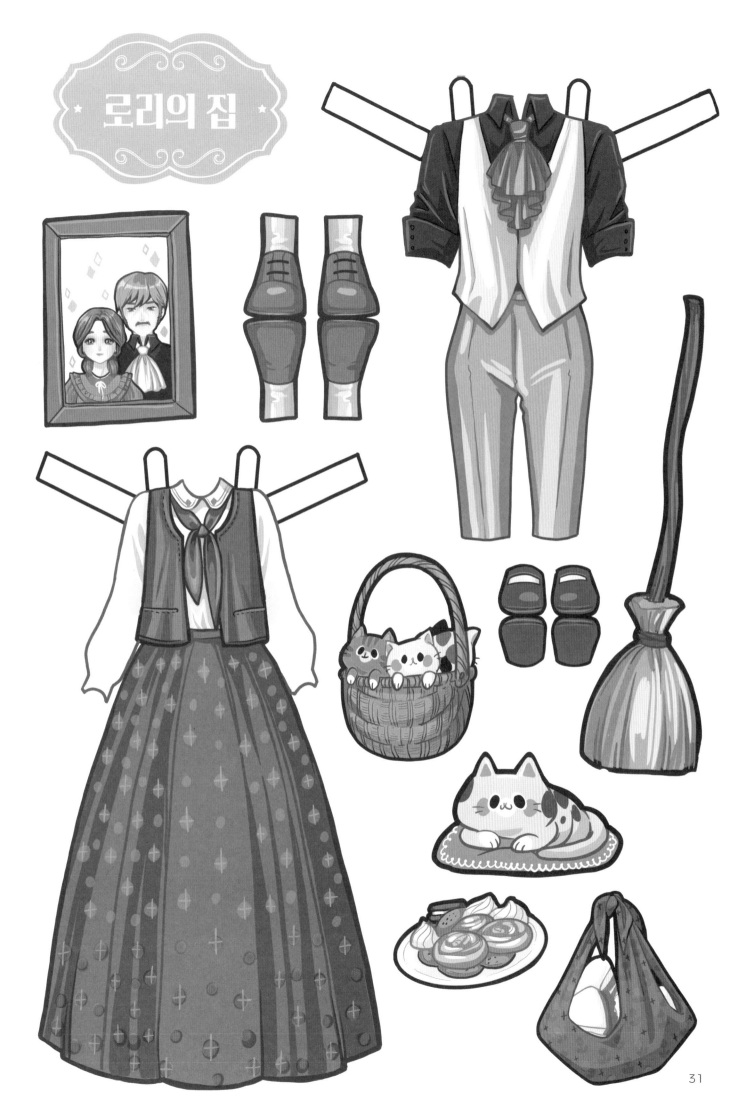

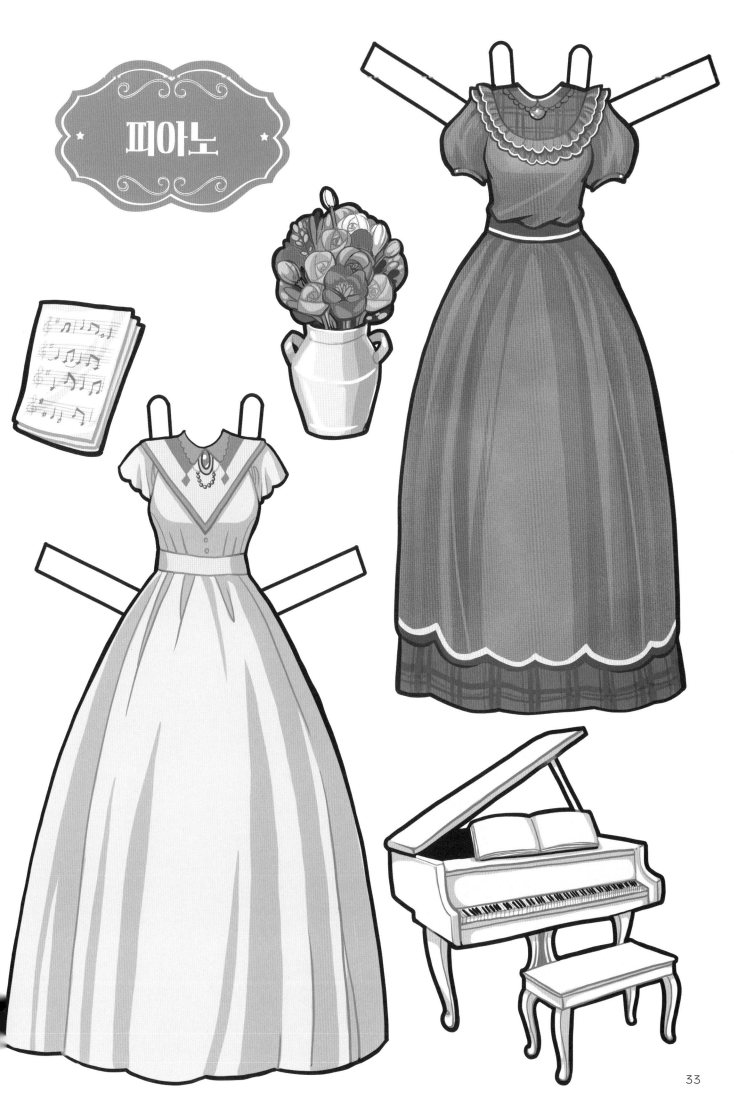

피아노

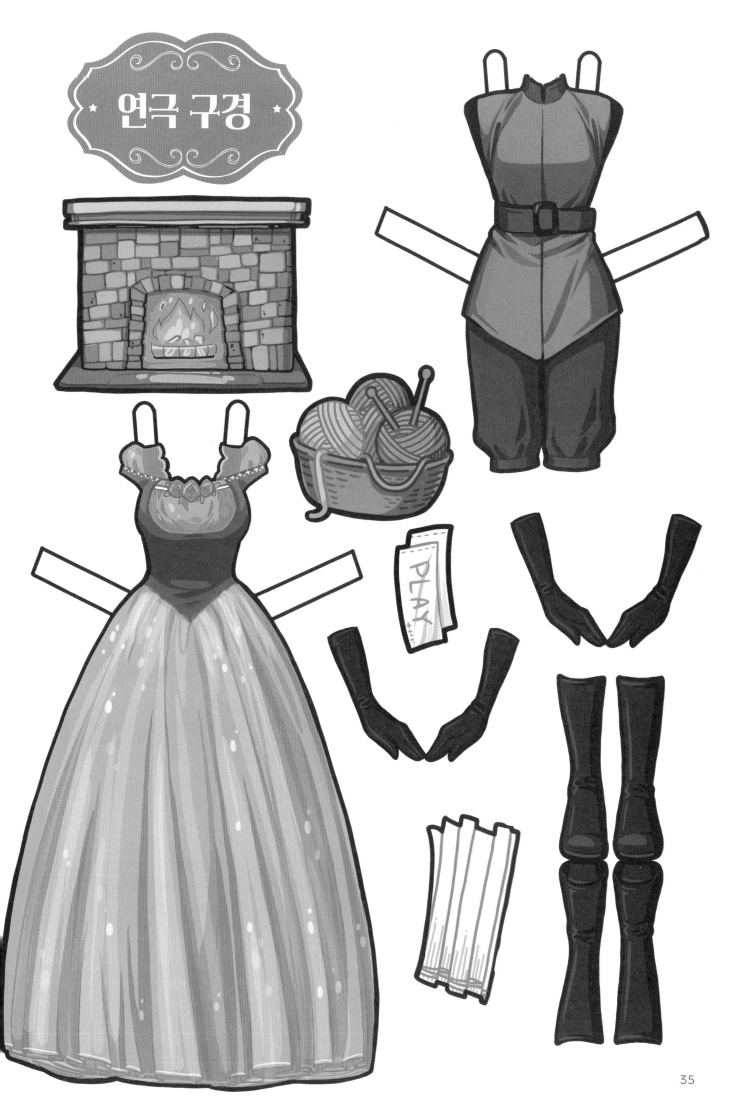

연극 구경

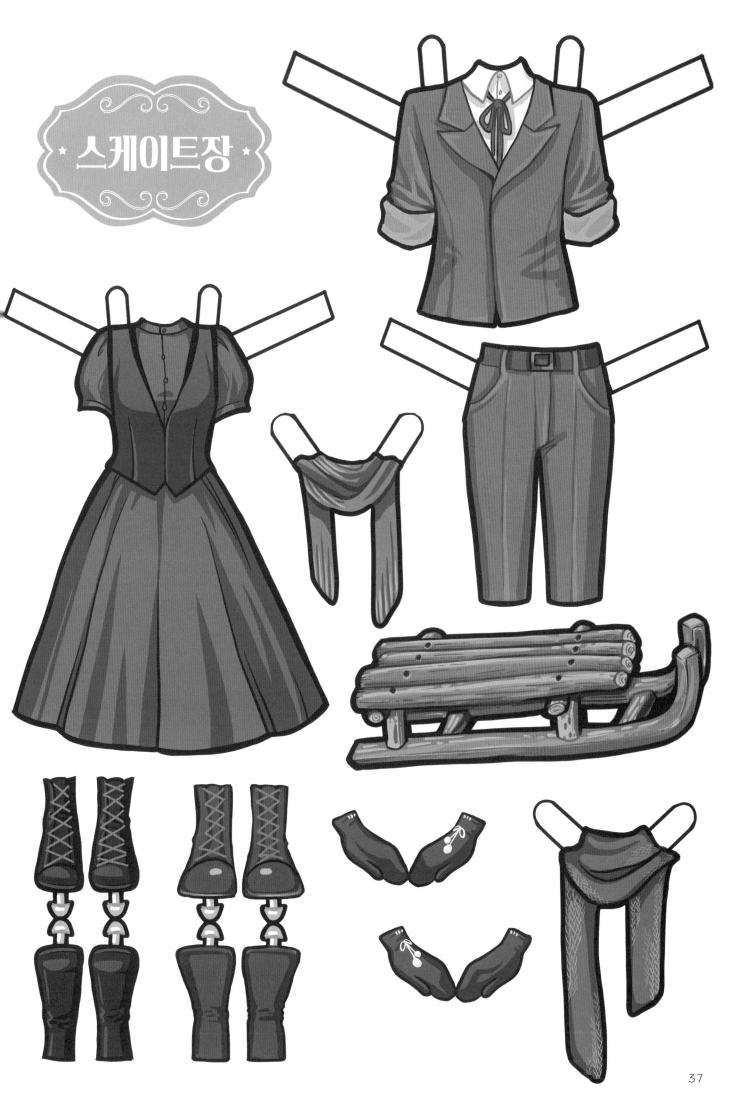

스케이트장

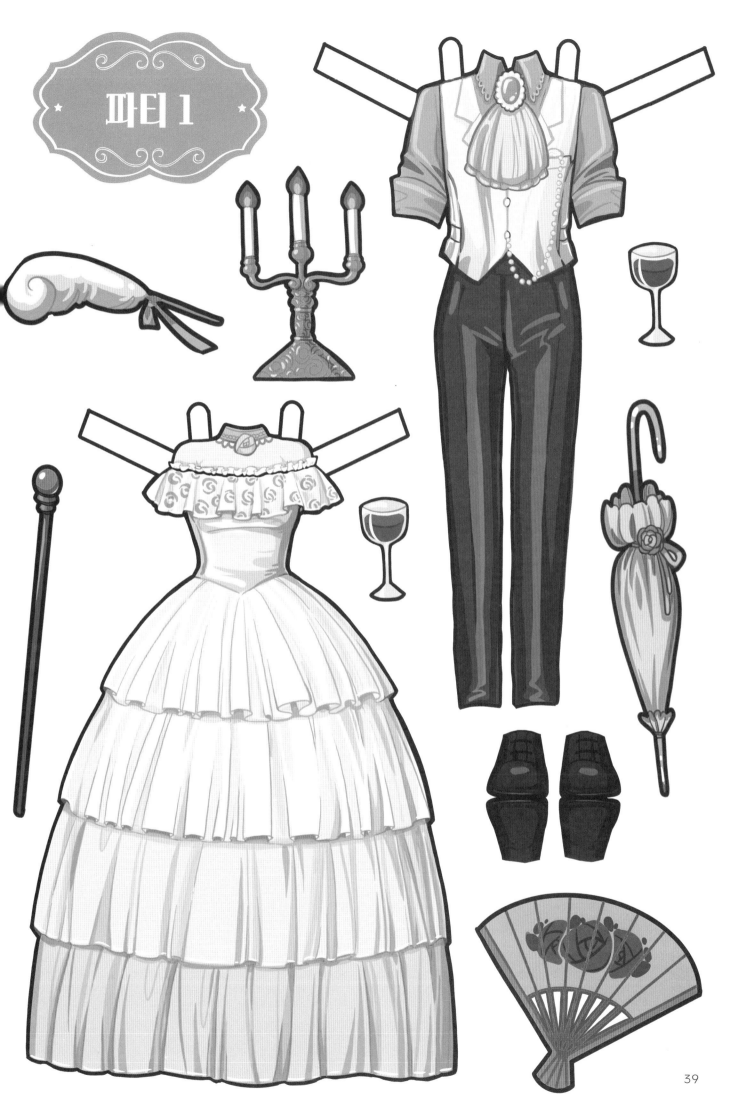

파티 1

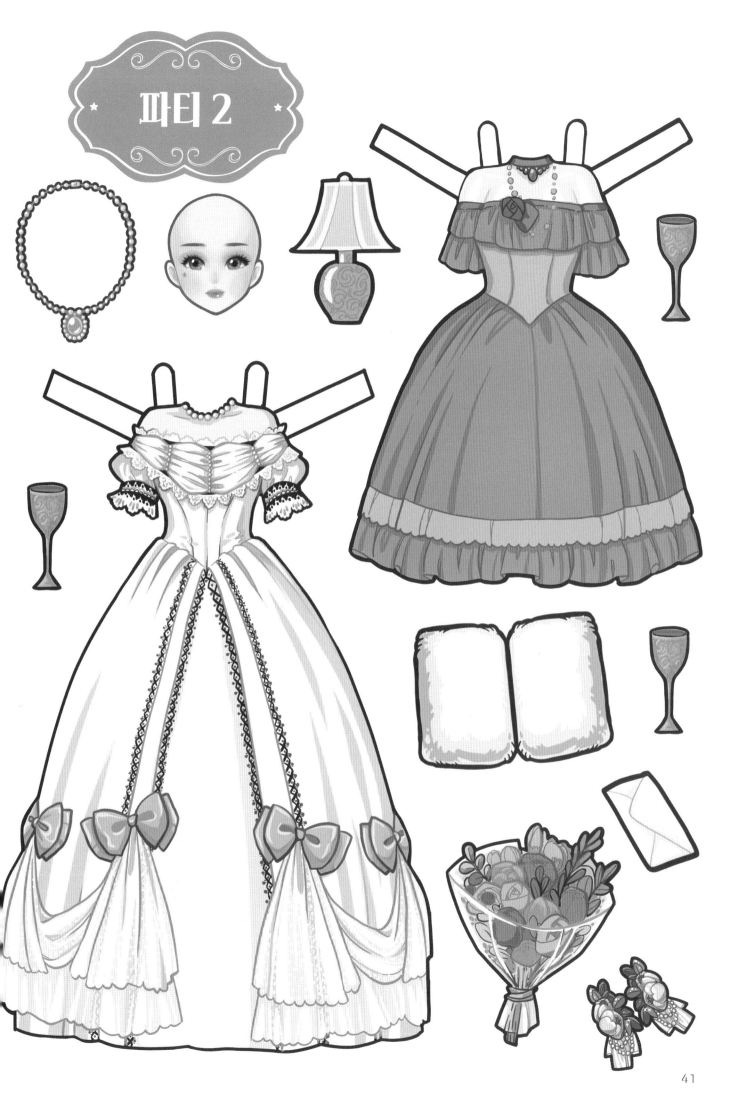

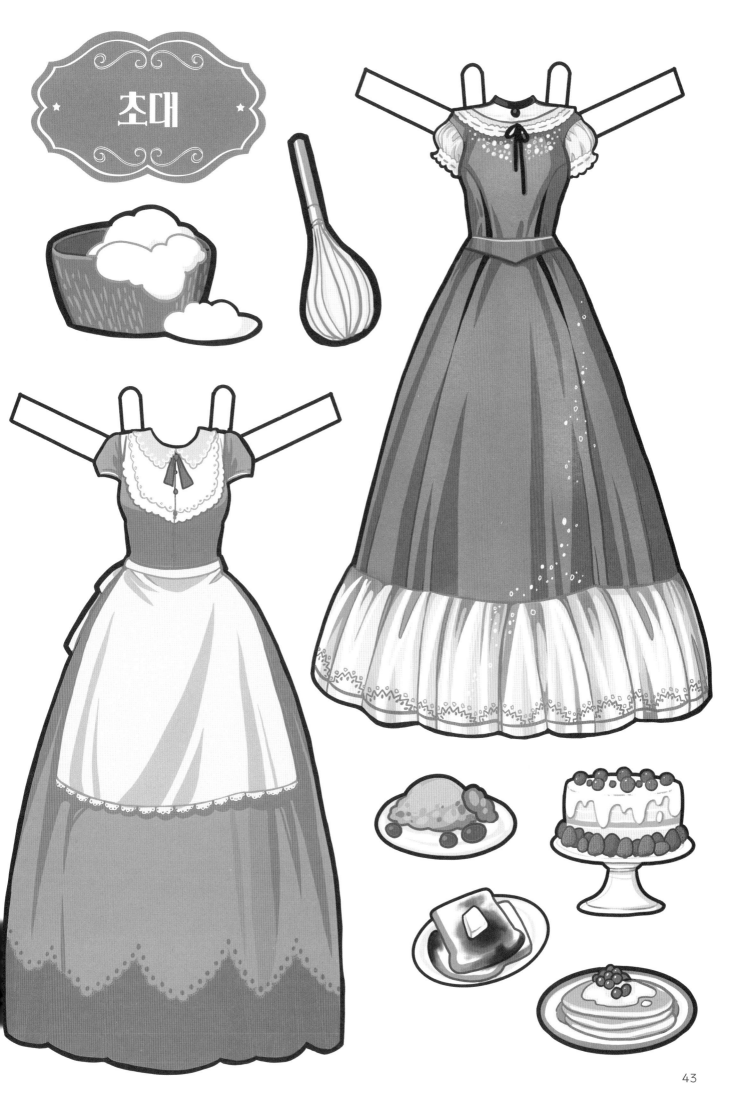

초대

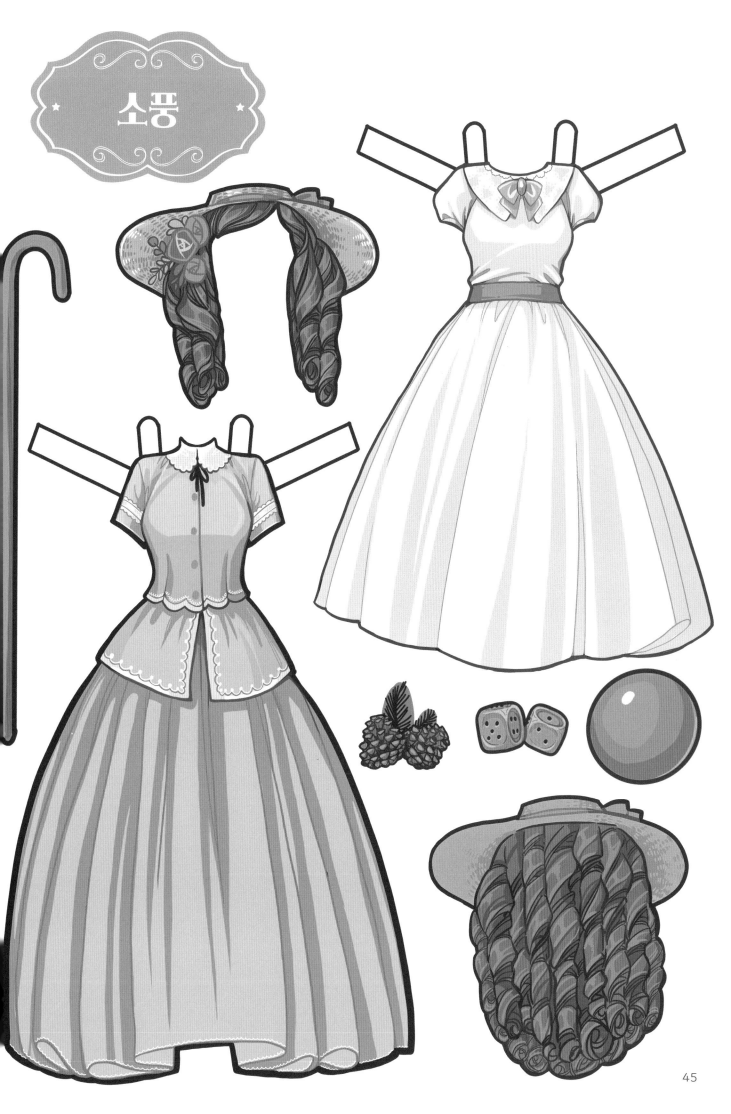

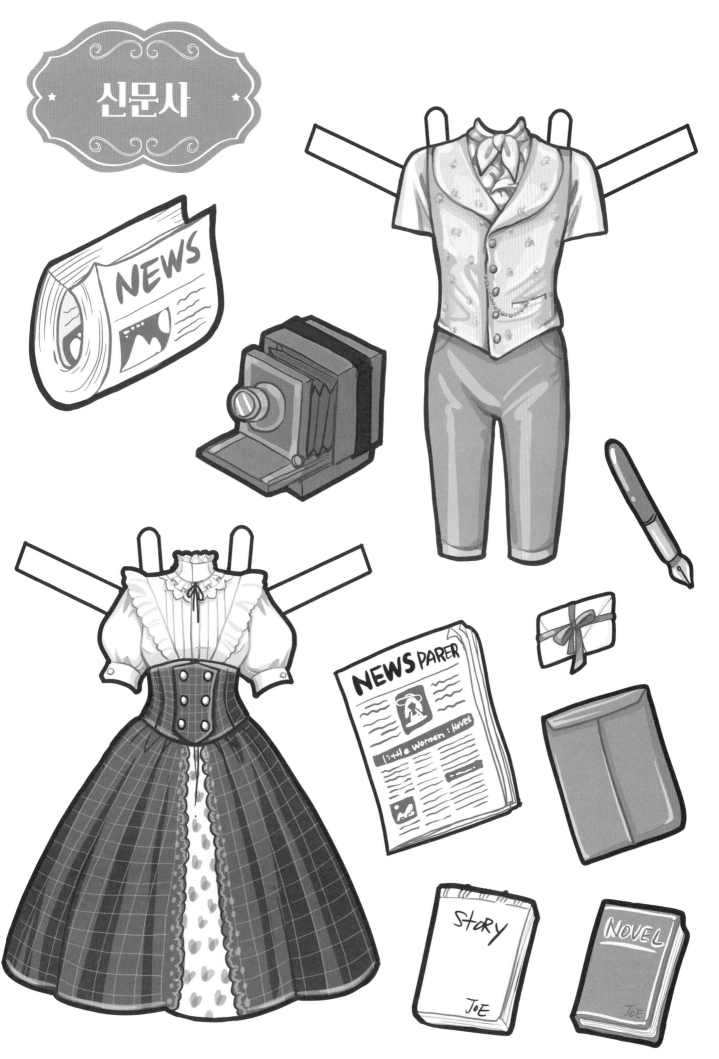

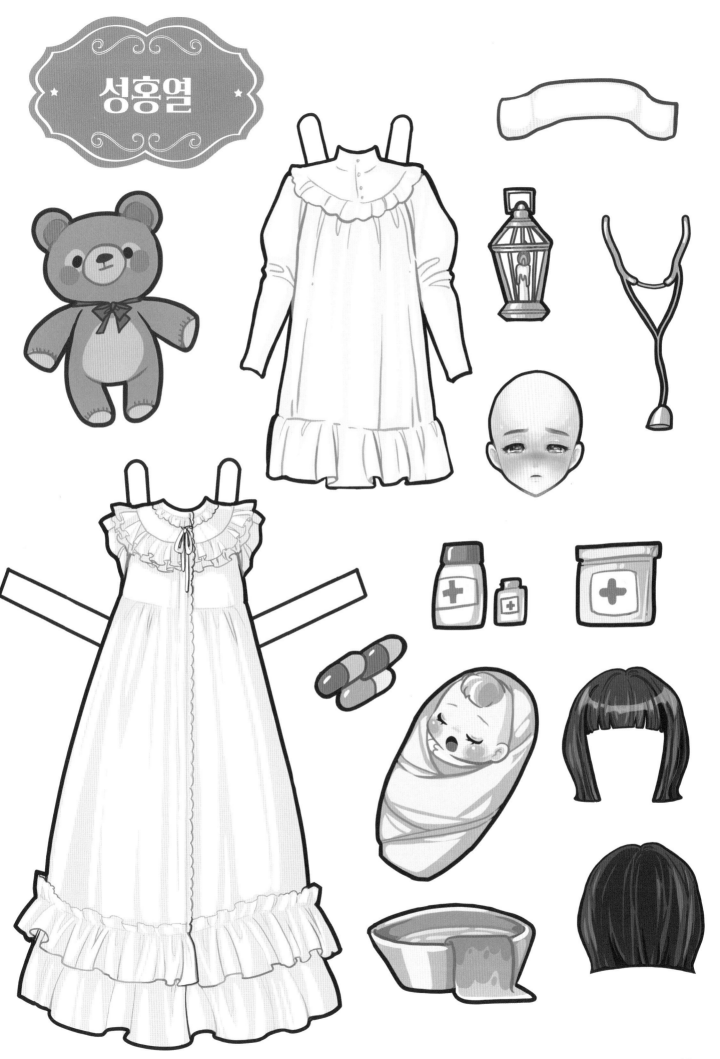

성홍열

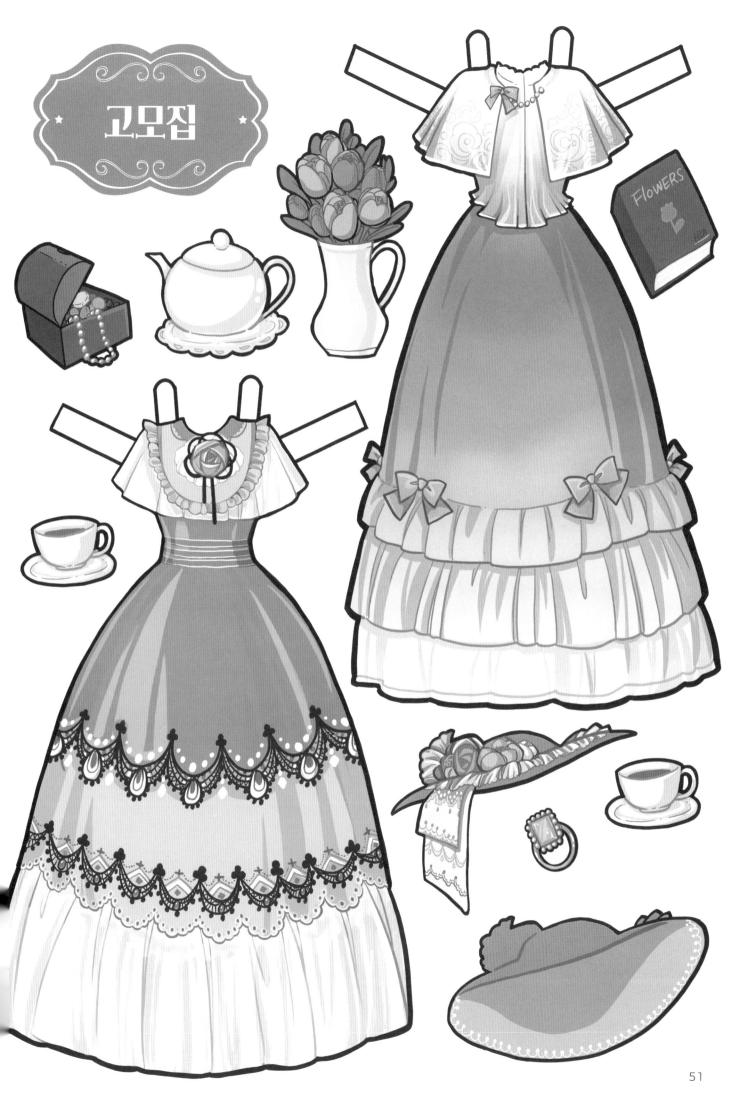

고모집

FLOWERS

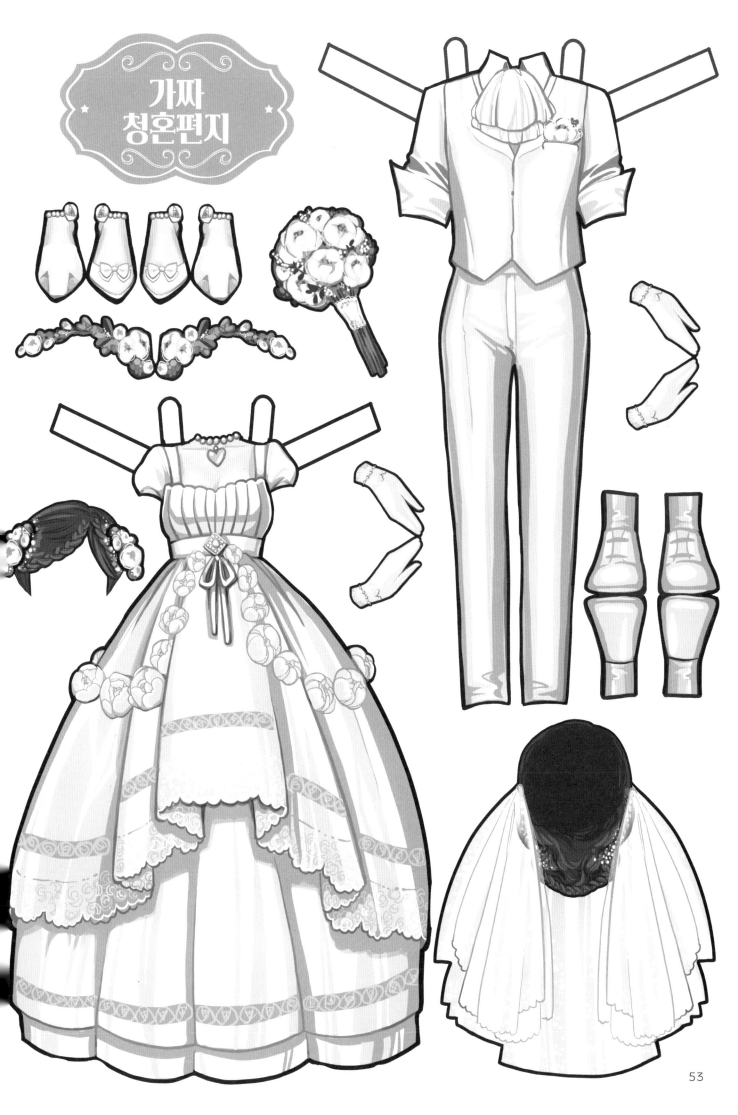

가짜
청혼편지

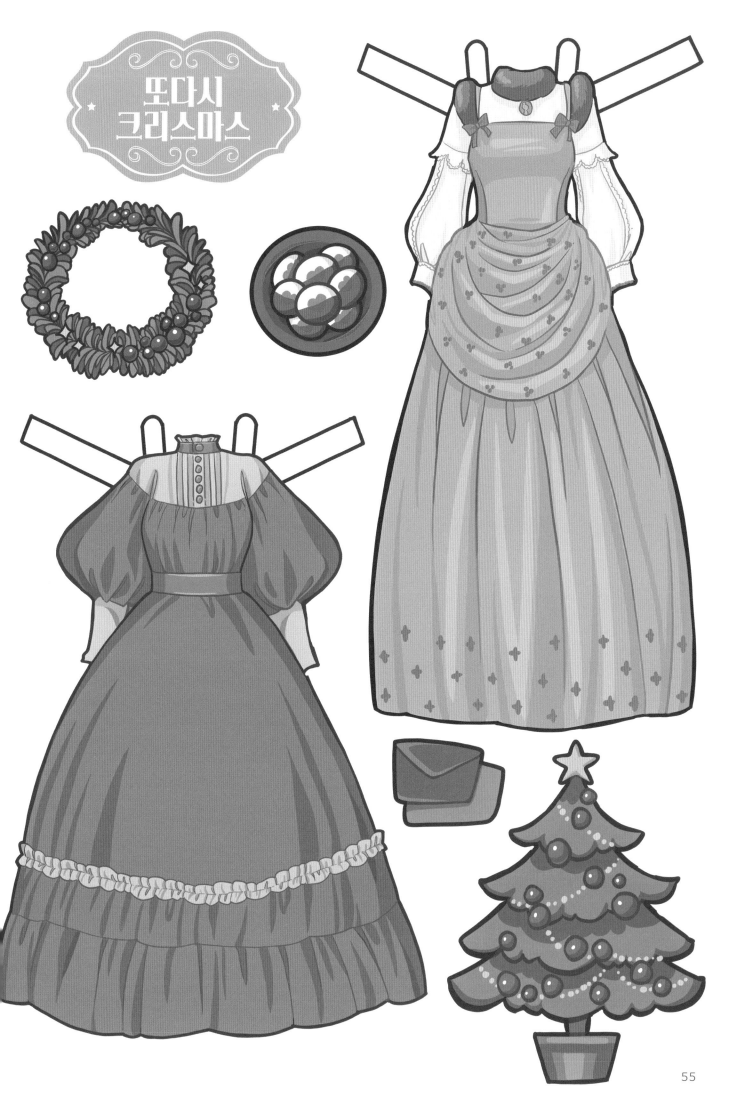

또다시
크리스마스

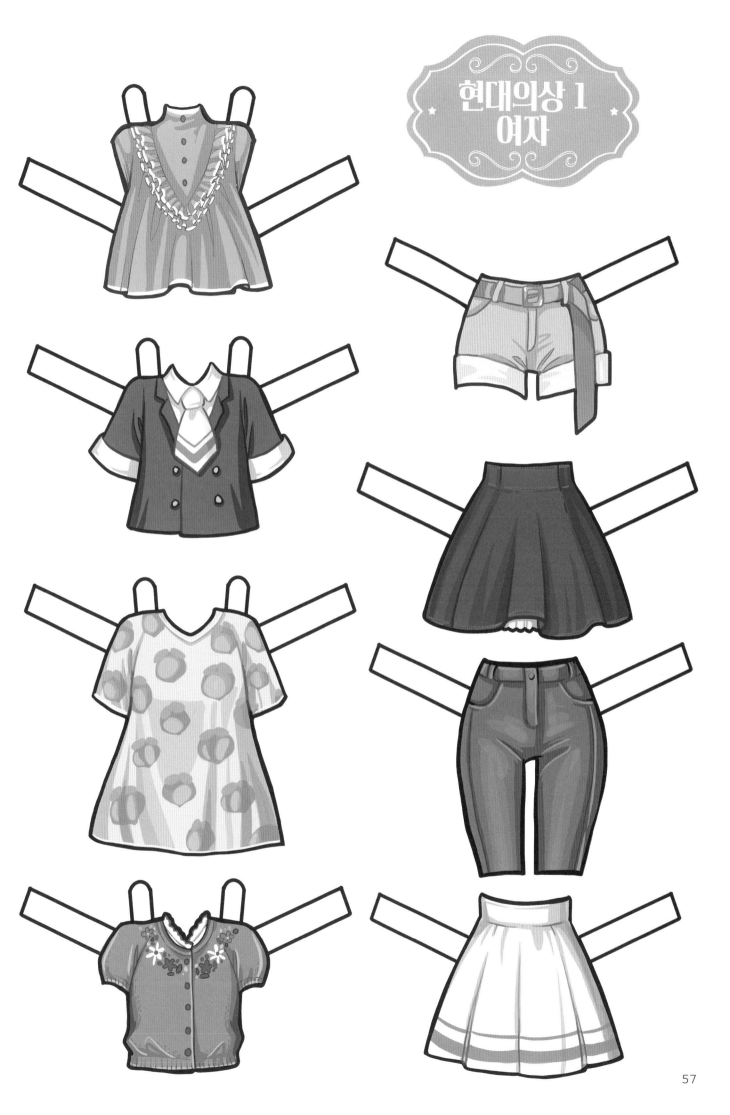

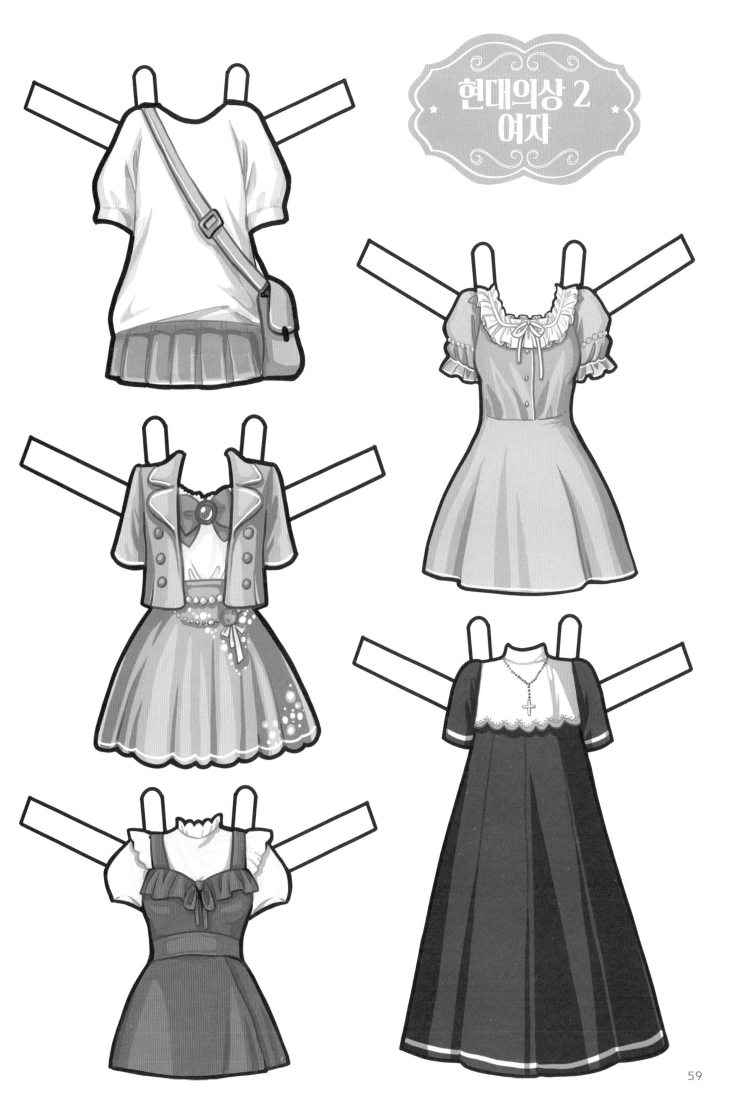

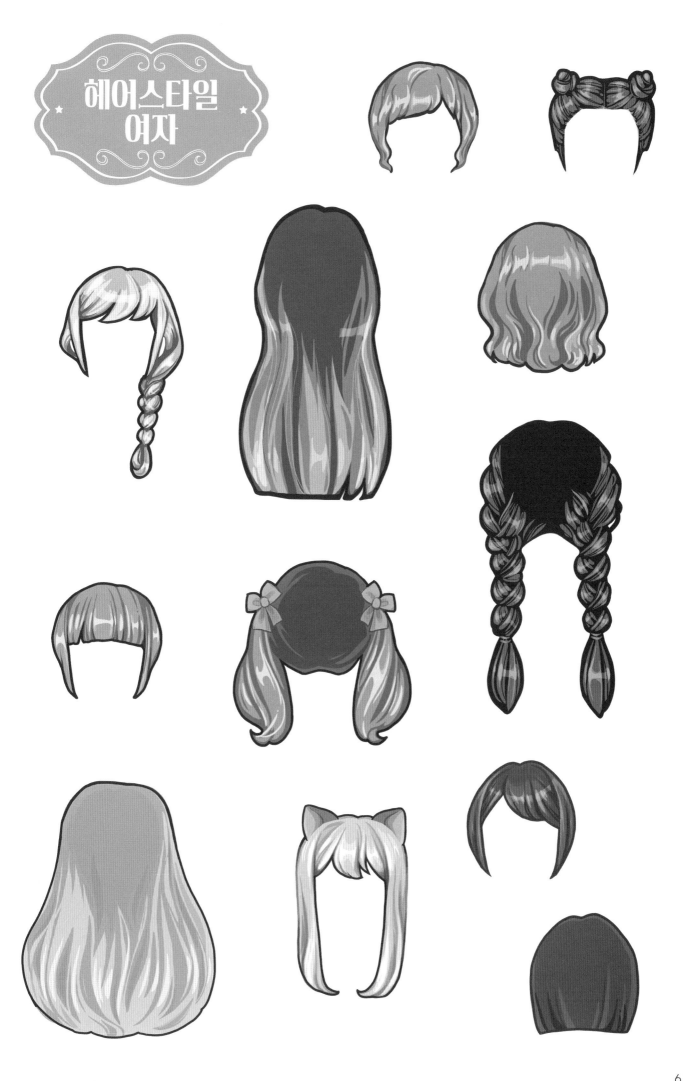

헤어스타일
여자

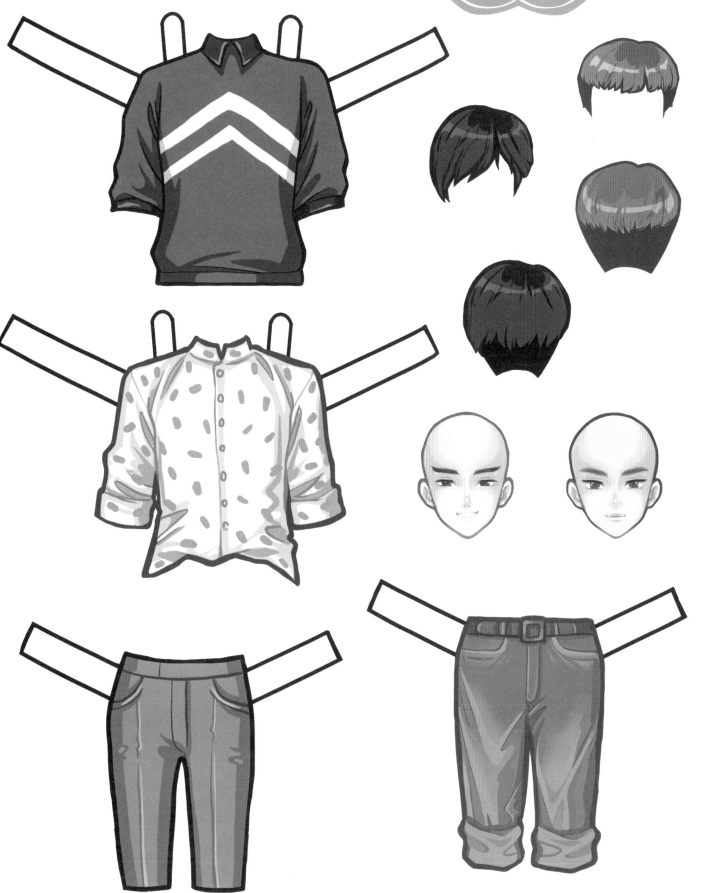

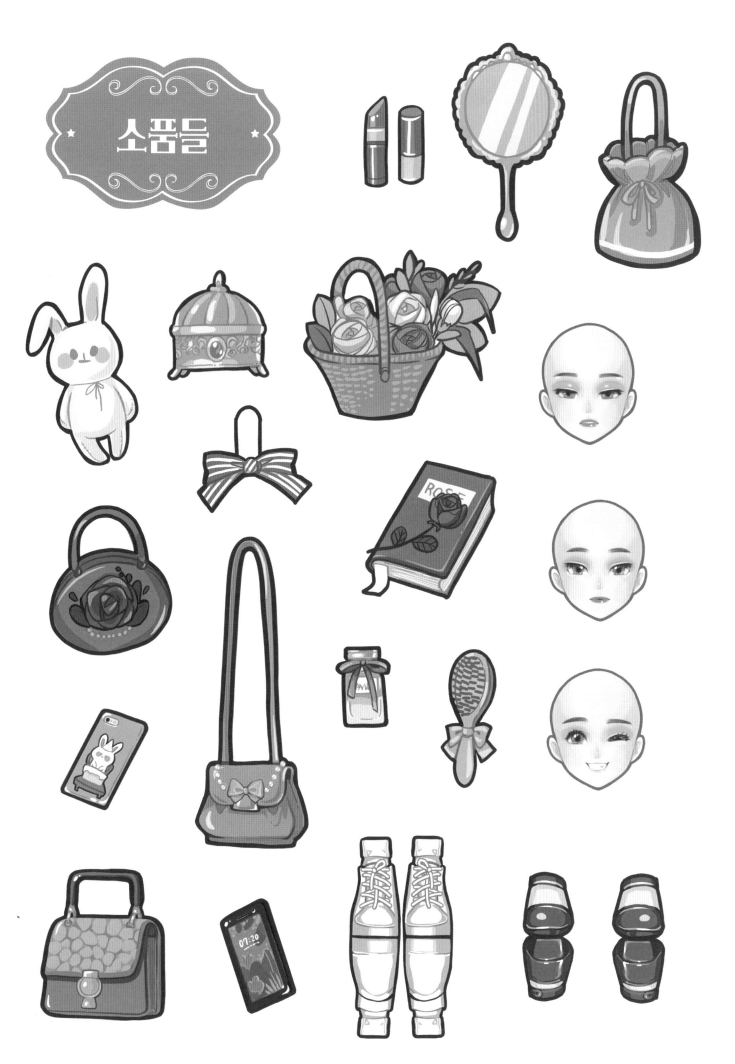

소품들

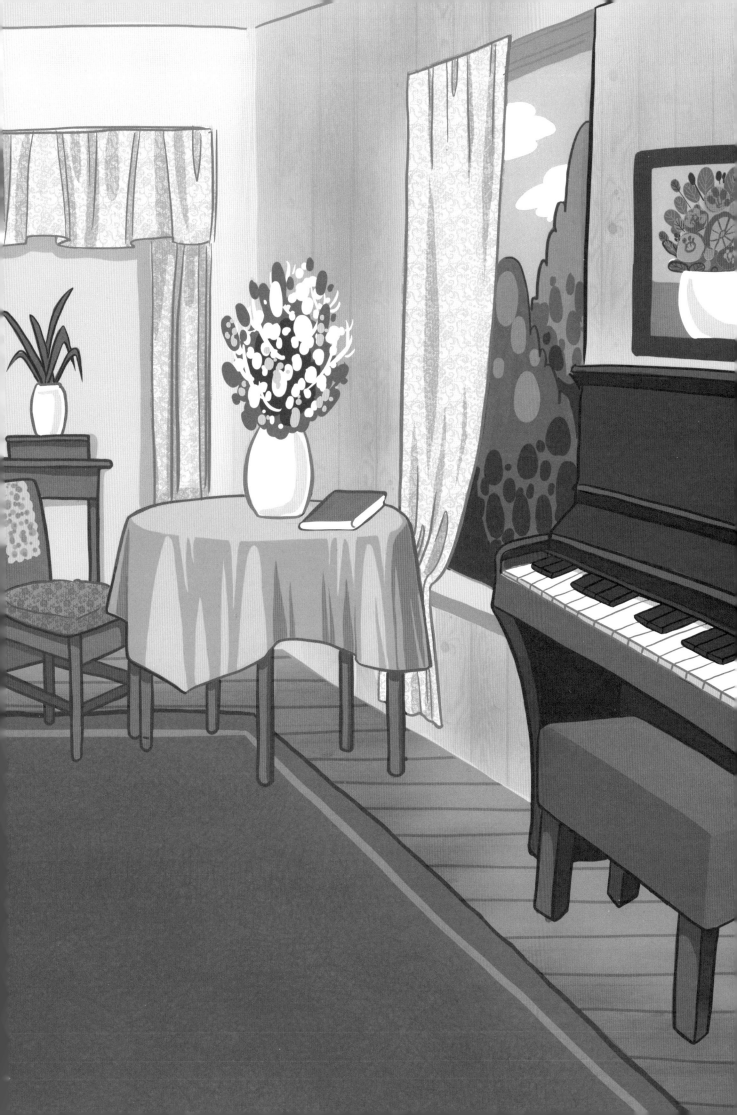

지은이 박수현(애플호롱)

소녀그림과 동화, 고양이를 좋아하는 일러스트레이터이다. 파워블로거로서 손그림, 사진, 핸드메이드, 먹는 것에도 관심이 많다. 종이인형과 수제스티커를 굉장히 좋아한다. 블로그와 인스타그램, 유튜브를 통해 다양한 일러스트로 사람들과 소통한다. 지은 책으로 『애플호롱의 명작동화 종이인형』, 『키즈동화 종이인형』, 『애플호롱의 소녀감성 종이인형』 등이 있다.

blog blog.naver.com/horong95
instagram www.instagram.com/applehorong
youtube www.youtube.com/applehorong

작은 아씨들
종이구관

초판 1쇄 인쇄 2021년 6월 2일
초판 1쇄 발행 2021년 6월 9일

지은이 박수현

발행인 장상진
발행처 (주)경향비피
등록번호 제2012-000228호
등록일자 2012년 7월 2일

주소 서울시 영등포구 양평동 2가 37-1번지 동아프라임밸리 507-508호
전화 1644-5613 | **팩스** 02) 304-5613

ⓒ박수현

ISBN 978-89-6952-455-3 13650

· 값은 표지에 있습니다.
· 파본은 구입하신 서점에서 바꿔드립니다.